古代名家小楷

人民美术出版社 编

王羲之 王献之小楷

U0130091

人民美术出版社

北京

提　要

王羲之（三〇三—三六一），东晋时期著名书法家，史称『书圣』，其行、草、隶、真各体兼善，书法『总百家之功，极众体之妙』，自成一家，影响深远。王羲之传世楷书均为小楷，师承钟繇，自出新意，整体结构紧结匀称，形巧而势纵，奠定了后世小楷的法则。

《黄庭经》是魏晋时期流行的道家经典，王羲之小楷《黄庭经》真迹已不存，传世有刻本、临本和摹本多种。本书收宋拓本，传为赵孟頫旧藏，后有陈继儒、董其昌、翁方纲等人题跋，此本《黄庭经》镌刻精良，整体端庄精致，是临习的佳本。《乐毅论》，传为王羲之所作，王羲之七世孙智永颇为推重，称：『《乐毅论》者，正书第一。』唐太宗最喜爱的王羲之楷书亦是《乐毅论》，褚遂良称其『笔势精妙，备尽楷则』。《东方朔画像赞》，原文为三国时期夏侯玄撰，传为王羲之书，亦是难得的王羲之小楷长篇。

王献之（三四四—三八六），字子敬，王羲之第七子，自幼随父习书，尤擅行、草书和小楷，与其父王羲之并称为『二王』。王献之的小楷，自唐以来便为书坛所称扬，其结字疏密有致，形态多变，大小不一，各尽字之真态，更显洒脱自然之美。

王献之的小楷《洛神赋》被誉为『小楷之极则』，后世留存诸多版本，其中宋刻『玉版十三行』是较为著名者，此本自『嬉』字始至『飞』字止，共十三行，二百五十余字。其祖本是赵孟頫所见『晋时麻笺』本，刻版原石纵二十九厘米，横二十六厘米，水苍石，又称『碧玉』，后几经流转，现藏于首都博物馆。本书所选即为碧玉本。

黄庭经

上有黄庭，下关元，后有幽阙，前有
命门，嘘吸庐外，出入丹田。
审能行之可长存。黄庭中人衣朱衣，
关门壮籥盖两扉，幽阙侠之高魏魏。
丹田之中精气微，玉池清水上生肥，
灵根坚固志不衰。
中池有士服赤朱，横下三寸神所居。
中外相距重闭之，神庐之中务修治。
玄雍气管受精符，急固子精以自持。
宅中有士常衣绛，子能见之可不病。
横理长尺约其上，子能守之可无恙。
呼噏庐间以自偿，保守貌坚身受庆。
方寸之中谨盖藏，精神还归老复壮。
侠以幽阙流下竟，养子玉树不可杜。
至道不烦不旁迕，灵台通天临中野。
方寸之中至关下，玉房之中神门户，

既是公子教我者。
明堂四达法海源，真人子丹当我前。
三关之间精气深，子欲不死修昆仑。
绛宫重楼十二级，宫室之中五采集。
赤神之子中池立，下有长城玄谷邑。
长生要眇房中急，弃捐淫欲专守精。
寸田尺宅可治生，系子长流志安宁。
观志流神三奇灵，闲暇无事心太平。
常存玉房视明达，时念大仓不饥渴。
役使六丁神女谒，闭子精路可长活。
正室之中神所居，洗心自治无敢污。
历观五藏视节度，六府修治洁如素，
虚无自然道之故。
物有自然事不烦，垂拱无为心自安。
体虚无之居在廉间，寂莫旷然口不言。
恬惔无为游德园，积精香洁玉女存。
作道忧柔身独居，扶养性命守虚无。

恬惔无为何思虑，羽翼以成正扶疏。

长生久视乃飞去，五行参差同根节。

三五合气要本一，谁与共之升日月。

抱珠怀玉和子室，子自有之持无失，

即得不死藏金室。

出月入日是吾道，天七地三回相守，

升降五行一合九。

玉石落落是吾宝，子自有之何不守？

心晓根蒂养华采，服天顺地合藏精。

七日之奇五连相合，昆仑之性不迷误。

九源之山何亭亭，中有真人可使令，

蔽以紫宫丹城楼，侠以日月如明珠，

万岁昭昭非有期。

外本三阳神自来，内养三神可长生。

魂欲上天魄入渊，还魂反魄道自然。

旋玑悬珠环无端，玉石户金籥身貌坚。

载地玄天回乾坤，象以四时赤如丹。

前仰后卑各异门，送以还丹与玄泉。

象龟引气致灵根，中有真人巾金巾，

负甲持符开七门。

此非枝叶实是根，昼夜思之可长存。

仙人道士非可神，积精所致为专年。

人皆食谷与五味，独食大和阴阳气，

故能不死天相既。

心为国主五藏王，受意动静气得行，

道自守我精神光。

昼日昭昭夜自守，渴自得饮饥自饱。

经历六府藏卯酉，转阳之阴藏于九，

常能行之不知老。

肝之为气调且长，罗列五藏生三光，

上合三焦道饮督浆，我神魂魄在中央。

随鼻上下知肥香，立于悬雍通明堂。

伏于玄门候天道，近在于身还自守。

精神上下关分理，通利天地长生道，

七孔已通不知老。

还坐阴阳天门候阴阳，下于咙喉通神明。

过华盖下清且凉，入清冷渊见吾形，

期成还丹可长生。

还过华池动肾精，立于明堂临丹田。

将使诸神开命门，通利天道至灵根。

阴阳列布如流星，肺之为气三焦起，

上服伏天门候故道。

窥视天地存童子，调和精华理发齿，

颜色润泽不复白。

下于咙喉何落落，诸神皆会相求索。

下有绛宫紫华色，隐在华盖通神庐，

专守心神转相呼，观我诸神辟除耶。

脾神还归依大家，至于胃管通虚无。

闭塞命门如玉都，寿专万岁将有余。

脾中之神舍中宫，上伏命门合明堂，

通利六府调五行，金木水火土为王。

日月列宿张阴阳。

二神相得下玉英，五藏为主肾最尊，

伏于大阴成其形。

出入二窍舍黄庭，呼吸虚无见吾形。

强我筋骨血脉盛，恍惚不见过清灵。

恬惔无欲遂得生，还于七门饮大渊，

道我玄雍过清灵。

问我仙道与奇方，头载白素距丹田，

沐浴华池生灵根，被发行之可长存，

三府相得开命门。

五味皆至开善气还，常能行之可长生。

永和十二年五月廿四日五山阴县写。

乐毅论

夏侯泰初。世人多以乐毅不时拔莒、即墨为劣，是以叙而论之。

夫求古贤之意，宜以大者远者先之，必迂回而难通，然后已焉可也。今乐氏之趣或者其未尽乎？而多劣之，是使前贤失指于将来，不亦惜哉。观乐生遗燕惠王书，其殆庶乎机合乎道以终始者与？其喻昭王曰：

伊尹放大甲而不疑，大甲受放而不怨，是存大业于至公，而以天下为心者也。夫欲极道之量，务以天下为心者，必致其主于盛隆，合其趣于先王，苟君臣同符，斯大业定矣。于斯时也，乐生之志，千载一遇也，亦将行千载

一隆之道，岂其局迹当时，止于兼并而已哉？夫兼并者，非乐生之所屑，强燕而废道，又非乐生之所求也。不屑苟得，则心无近事，不求小成，斯意兼天下者也。则举齐之事，所以运其机而动四海也。夫讨齐以明燕主之义，此兵不兴于为利矣；围城而害不加于百姓，此仁心著于遐迩矣；举国不谋其功，除暴不以威力，此至德全于天下矣。迈全德以率列国，则几于汤武之事矣。乐生方恢大纲，以纵二城，牧民明信，以待其弊，使即墨、莒人顾仇其上，愿释干戈，赖我犹亲，善守之智，无所之施。然则求仁得仁，即墨大夫之义也。任穷则从，微子适周之道也。开弥广之路，以待田单之徒；长容善之风，以申齐士之志。使

夫忠者遂节，通者义著，昭之东海，

属之华裔，我泽如春，下应如草，道

光宇宙，贤者托心，邻国倾慕，四海

延颈，思戴燕主，仰望风声，二城必

从，则王业隆矣。虽淹留于两邑，乃

致速于天下。不幸之变，世所不图，

败于垂成，时运固然。若乃逼之以威，

劫之以兵，则攻取之事，求欲速之功，

使燕齐之士流血于二城之间，侈杀伤

之残，示四国之人，是纵暴易乱，贪

以成私，邻国望之，其犹豺虎。既大

堕称兵之义，而丧济弱之仁，亏齐

士之节，废廉善之风，掩宏通之度，

弃王德之隆，虽二城几于可拔，霸王

之事逝其远矣。然则燕虽兼齐，其与

世主何以殊哉？其与邻敌何以相倾？

乐生岂不知拔二城之速了哉，顾城拔

而业乖；岂不知不速之致变，顾业乖

与变同。由是言之，乐生不屠二城，

其亦未可量也。

永和四年十二月廿四。

东方朔画像赞

大夫讳朔，字曼倩，平原厌次人也。

魏建安中，分厌次以为乐陵郡，故

又为郡人焉。

先生事汉武帝，《汉书》具载其事。

先生魁玮博达，思周变通，以为浊世

不可以富乐也，故薄游以取位；苟

出不可以直道也，故颉颃以傲世；傲

世不可以垂训，故正谏以明节；明

节不可以久安也，故谈谐以取容。洁

其道而秽其迹，清其质而浊其文，

弛张而不为耶，进退而不离群。若

乃远心旷度，赡智宏材，倜傥博物，

触类多能。合变以明算，幽赞以知来。

自三坟、五典、八素、九丘，阴阳

图纬之学，百家众流之论，周给敏捷

之辨，枝离覆逆之数，经脉药石之艺，

射御书计之术，乃研精而究其理，不

习而尽其巧，经目而讽于口，过耳而

暗于心。夫其明济开豁，苞含弘大。

凌轹卿相，嘲哈豪杰，（笼罩靡前，

跆籍贵势，出不休显，贱不忧戚，）

戏万乘若寮友，视畴列如草芥。雄节

迈伦，高气盖世，可谓拔乎其萃，游

方之外者也。

谈者又以先生嘘吸冲私，吐故纳新，

蝉蜕龙变，弃世登仙；神交造化，

灵为星辰。此又奇怪恍惚。不可备论

者也。

大人来守此国，仆自京都言归定省，

睹先生之县邑，想先生之高风；徘

徊路寝，见先生之遗像；逍遥城郭，睹先生之祠宇。慨然有怀，乃作颂曰：

其辞曰：

矫矫先生，肥遁居贞。退弗终否，进亦避荣。临世濯足，稀古振缨。涅而无滓，既浊能清。无滓伊何？高明克柔。无能清伊何？视涝若浮。乐在必行，处俭罔忧。跨世凌时，远蹈独游。瞻望往代，爰想遐踪。邈邈先生，其道犹龙。染迹朝隐，和而不同。栖迟下位，聊以从容。我来自东，言适兹邑。敬问墟坟，企伫原隰。虚墓徒存，精灵永戢。民思其轨，祠宇斯立。徘徊寺寝，遗像在图。周游祠宇，庭序荒芜。榱栋倾落，草莱弗除。肃肃先生，巴焉是居。是居弗刑，

游游我情。昔在有德，罔不遗灵。天秩有礼，神鉴孔明。仿佛风尘，用垂颂声。

永和十二年五月十三日书与王敬仁。

洛神赋十三行

晋中□令王献之书。

薄而流芳。超长吟以慕远兮,声哀厉而弥长。

嬉。左倚采旄,右荫桂棋。攘皓捥于神浒兮,采湍濑之玄芝。余□悦其淑美兮,心振荡而不怡。无良媒以接欢兮,托微波以通辞。愿诚素之先达兮,解玉珮以要之。嗟佳人之信修兮,羌习礼而明诗。□拳拳以和予兮,指潜渊而为期。抗琼琭之款实兮,惧斯灵之我欺。感交甫之弃言,怅犹豫而狐疑。收和颜以静志兮,申礼方以自持。

尔乃众灵杂逯,命畴啸侣,□戏清流,或翔神渚,或采明珠,或拾翠羽。从南湘之□姚兮,携汉滨之游女。叹匏娲之□匹兮,咏牵牛之独处。扬□袿之□靡兮,翳修袖以延伫。□迅飞。

于是洛灵感焉,徙倚彷徨,神光离合,乍阴乍阳。擢轻躯以鹤立,若将飞飞而未翔。践椒涂之郁烈兮,步衡

黄庭経

上有黄庭下關元　後有幽闕前有命門　噓吸廬外出
入丹田審能行之可長存黄庭中人衣朱衣關門壯籥
蓋兩扉幽闕俠之高魏　魏丹田之中精氣微玉池清水上
生肥靈根堅志不衰中池有士服赤朱横下三寸神所居
中外相距重閉之神廬之中務脩治玄雍氣管受精符
急固子精以自持宅中有士常衣絳子能見之可不病横
理長尺約其上子能守之可無恙呼噏廬間以自償保守

冠堅身受慶方寸之中謹蓋藏精神還歸老復壯俠

以幽闕流下竟養子玉樹不可杖至道不煩不旁迕

靈臺通天臨中野方寸之中至關下玉房之中神門戶

既是公子教我者明堂四達法海源真人子丹當我前

三關之間精氣深子欲不死脩崑崙絳宮重樓十二級

宮室之中五采集赤神之子中池立下有長城玄谷邑長

生要眇房中急棄捐淫欲專守精寸田尺宅可治生壟

子長流志安寧觀志流神三奇靈閑暇無事心太平

常存玉房視明達時念大倉不飢渴俊使六丁神女

謁問子精路可長活正室之中神所居洗心自治無敢

污廬觀五藏視節度六府修治潔如素虛無自然道

之故物有自然事不煩垂拱無為心自安體虛無之居

在廉間寂莫曠然口不言恬惔無為遊德園積精香

潔玉女存作道憂柔身獨居扶養性命守虛無恬惔

無為可思慮羽翼以成正扶疏長生久視乃飛去五行

參差同根節三五合氣要本一誰與共之升日月抱珠

瓈玉和子室子自有之持無失即得不死藏金室出月
今日是吾道天七地三回相守升降五行十合九玉石落嗼地
吾寶子自有之何不守心曉根蒂養華采服天順地
合藏精七日之奇五連相合崑崙之性不迷誤九源之
山何亭亭中有真人可使令蔽以祭宮丹城樓俠以日月
如明琼萬歲眩眙非有期外本三陽神自来內養三神
可長生魂欲上天魄入淵還魂反魄道自然旋揲璨懸珠
環無端玉石戶金籥身完堅載地玄天通乾坤象以四

古代名家小楷·王羲之 王献之小楷

一三

時炁如丹前仰後畢各異門送以還丹與玄泉象龜引

氣致靈根中有真人巾金巾貞甲持符開七門此非枝

葉實是根晝夜思之可長存仙人道士非可枝不

死天相既心爲國主五藏王受意動靜氣行道自守

我精神牝盡閉守渴自得飲飲自飽經庵六

府藏衍酉轉陽之陰藏於九常能行之不知老

爲氣調且長羅列五藏生三光上合三焦道飲醴泔

神魂魄在中央随鼻上下知肥香三柒宿懸雝通明堂
伏於玄門候天道近在於身還自守精神坐下關分
理通利天地長生道七孔已通不知老還坐陰陽天門
候陰陽下于嚨喉通神明過華蓋下清且涼入清冷
淵見吾形期成還丹可長生還過華池動腎精立於明
觀臨丹田將使諸神開命門通利天道至靈根陰陽
列希如流星肺之為氣三焦起上眼伏天門候故道闕
視天地存童子調和精華理髮齒顏色潤澤不復白

下于嚨喉何落々諸神皆會相求索下有絳宮紫華

色憑在華盖通神廬專守心神轉相呼觀我諸神辟

除耶胖神遝歸依大家至於胃管通虛無閉塞命門

門合明堂通利六府調五行金木水火土為王日月列宿

如玉都寿萬歲诗有餘脾中之神舍中宮上伏命

張陰陽二神相得下王英五藏為主腎最尊伏於大陰

成其形出入二竅舍黃庭呼吸虛無見吾形强我筋骨

血脈盛悦怳々不見過清靈悗悗無欲遂得生遠於

門欲尖淵衆我玄雍過清靈間浅仙道與奇方頭載

至素距丹田沐浴華池生靈根被髮行之可長存三府

相得開命門五味皆至開善氣還常能行之可長生

永和十二年五月廿四日五山陰縣寫

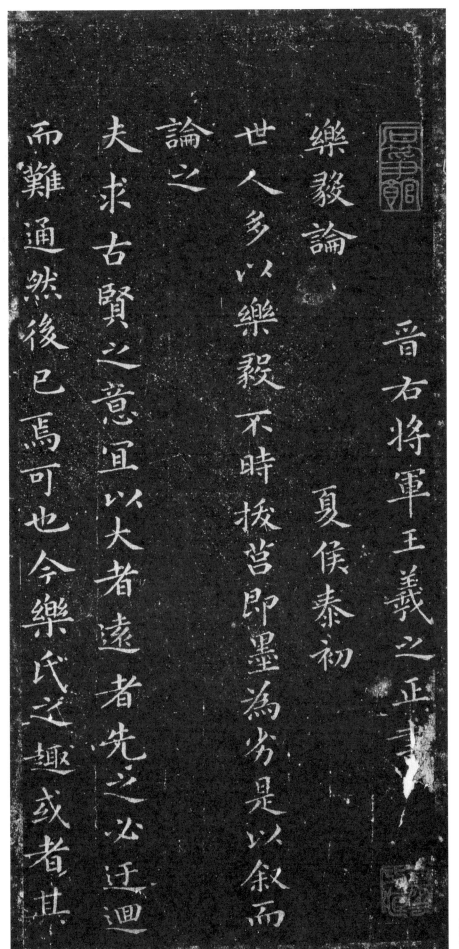

晋右将军王羲之正书

夏侯泰初

樂毅論

世人多以樂毅不時拔莒即墨為劣是以叙而

論之

夫求古賢之意宜以大者遠者先之必迂迴

而難通然後已焉可也今樂氏之趣或者其

未盡乎而多勞之是使前賢失指於將來

不亦惜哉觀樂生遺燕惠王書其始庶乎

機合乎道以終始者與其喻昭王曰伊尹放

大甲而不疑大甲受放而不怨是存大業於

至公而以天下為心者也夫欲極道之量務以

天下為心者必致其主於盛隆合其趣於先

王苟君臣同符斯大業定矣于斯時也樂生
之志千載一遇也亦將行千載一隆之道豈其
局蹟當時止於兼弁而已哉夫兼弁者非
樂生之所屑彊燕而已道又非樂生之所求
也不屑苟得則心無近事不求小成斯意兼
天下者也則舉齊之事所以運其機而動四

海也夫討齊以明燕主之義此兵不興於為

利矣圍城而害不加於百姓此仁心著於遐

邇矣舉國不謀其功除暴不以威力此至德

全於天下矣邁含德以率列國則幾於湯

武之事矣樂生方恢大綱以縱二城牧民明

信以待其弊使即墨莒人顧仇其上願釋干

戈賴我猶親善守之智無所之施然則

仁得仁即墨大夫之義也任窮則從微子適

周之道也開彌廣之路以待田單之遠長容

善之風以沖齊士之志使夫忠者遂節通者

義著昭之東海屬之華裔我澤如春下應

如草道光宇宙賢者託忘鄰國傾慕四海

延頸思戴燕主仰望風聲二城必從則王業

隆矣雖淹留於兩邑乃致速於天下不幸

之變世所不圖敗於垂成時運固然若乃逼

之以威刦之以兵則攻取之事求欲速之功使

燕齊之士流血於二城之間係欲傷之殘示

四國之人是縱暴易亂貪以成私鄰國望之

猶射席既大墮稱兵之義而喪齊弱之人

霍齊士之節廢廉善之風掩宏通之度棄

王德之隆雖二城幾於可拔霸王之事逝其

遠矣然則燕雖無齊其與世主何以殊其

與鄰敵何以相頃樂生豈不知拔二城之速

了我顧城拔而業乖豈不知不速之致變

顧業乖興變同由是言之樂生不屠二城其

点未可量也

晋右軍將軍王羲之書樂毅論貞觀

异　僧權　永和四年十二月廿

一月十五日中書令河南郡開國公臣褚遂

良奉

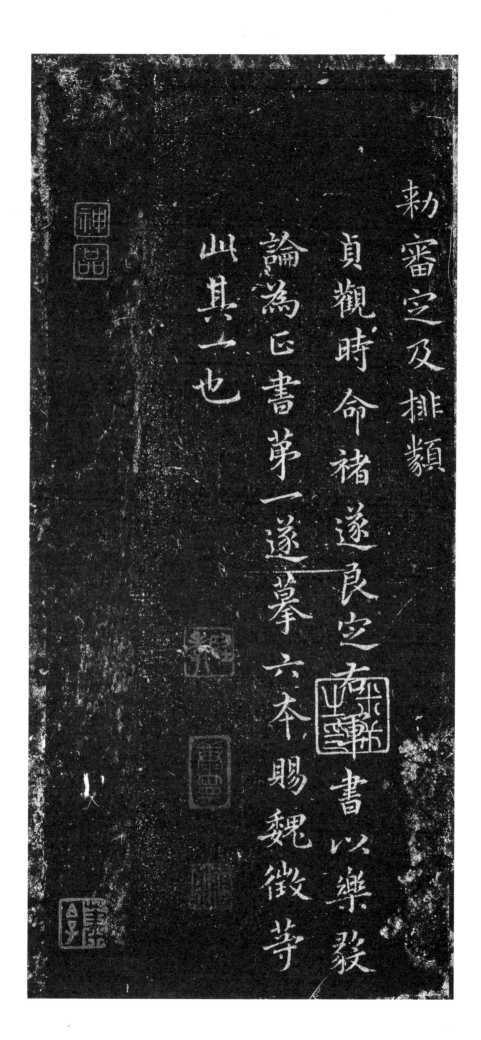

勅審定及排類

貞觀時命褚遂良定

論為正書第一遂摹六本賜魏徵等

山其一也

寧倩平原厭次人也魏建安中分

又為郡人焉先生事漢武帝漢書具

瑋博達思周變通以為濁世不可

位苟出不以直道也故倚抵以傲世

不可以久安也故談諧

不可以乗訓故忘諫

取容潔其道而穢其跡清其質而

為耶進退而不離羣若乃

博物觸類多能合變以明

讚以知來

典八素九丘陰陽圖緯之學方家衆流之論周給

东方朔画像赞

捷之辨枝離覆逆之歟經脉藥石之藝射御書計
之術乃研精而究其理不習而盡其巧經目而諷於口過
耳而闇於心夫其明濟開照苞含弘大淩轢卿相謝
咨豪桀戲萬乘若寮友視疇列如草芥茉雄郡
倫高氣蓋世可謂拔乎其萃遊方之外者也談
先生噓吸沖和吐故納新蟬蛻龍變羽世登仙神
造化靈為星辰此又奇怳惚不可備論者也夫
此國儻自京都言歸定省覲先生之縣邑想
風俳佪路寢見先生之遺像逍遙城郭觀
生之祠

宇慨然有懷乃作頌曰其辭曰

矯矯先生肥遁居貞退弗終否進此遷榮臨世濯足之稀

古振纓湮而無渾既濁能清無渾伊何高明剋柔無

熊清伊何視浮若浮樂在必行處

遠蹤獨遊瞻望往代爰想遐蹤遐邇元生其道猶龍

染跡朝隱和而不同棲遲下位聊以從容我來自東言

適茲邑敬問壚墳企佇原隰虛墓徒存精靈永晟

民思其軌祠宇斯立俳佪寺寢遺像在晶周宇

庭宇荒蕪榱棟傾落草萊弗

居、弗刑遊、我情昔在有德內不遺靈夫秩有禮

鑒孔明仿佛風塵用乖頌聲

永和十二年五月十三日書與王敬仁

嘉慶甲戌夏日潘奕雋觀於三松堂

丁丑冬月雪山方燮觀

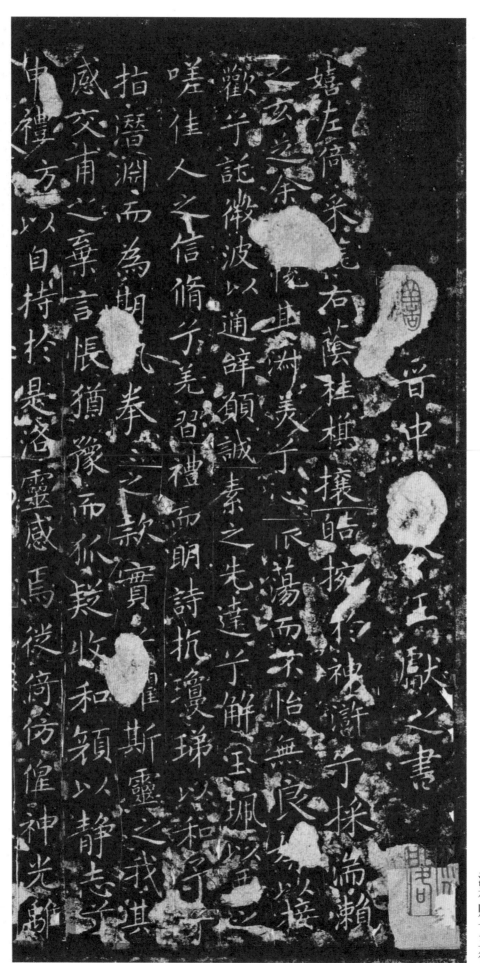

晋中书令王献之书

嬉。左倚采旄，右荫桂旗。攘皓腕于神浒兮，采湍濑之玄芝。余情悦其淑美兮，心振荡而不怡。无良媒以接欢兮，托微波而通辞。愿诚素之先达兮，解玉佩以要之。嗟佳人之信修，羌习礼而明诗。抗琼珶以和予兮，指潜渊而为期。执眷眷之款实兮，惧斯灵之我欺。感交甫之弃言兮，怅犹豫而狐疑。收和颜而静志兮，申礼防以自持。于是洛灵感焉，徙倚彷徨，神光离

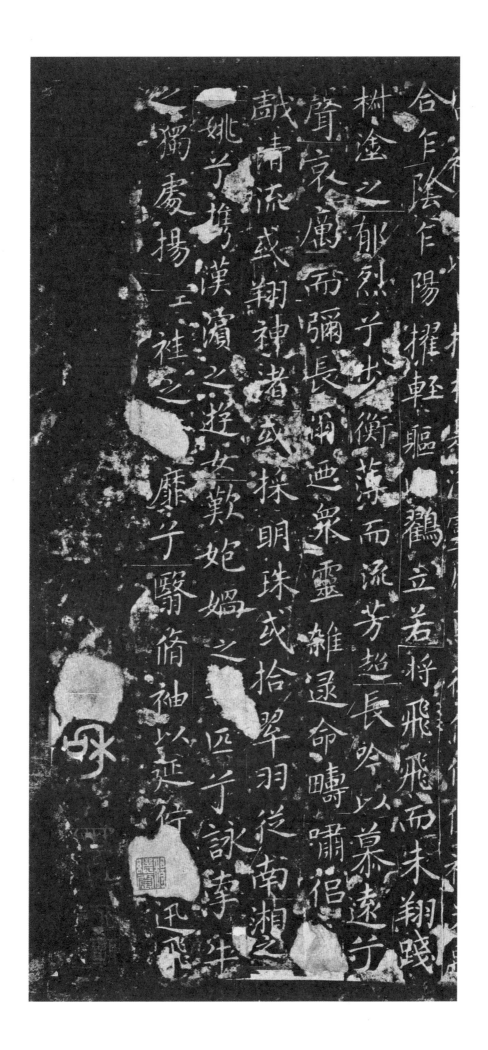

竦輕軀以鶴立，若將飛而未翔。踐椒塗之郁烈兮，步蘅薄而流芳。超長吟以慕遠兮，聲哀厲而彌長。爾乃眾靈雜遝，命儔嘯侶。或戲清流，或翔神渚。或採明珠，或拾翠羽。從南湘之二妃，攜漢濱之游女。歎匏瓜之無匹兮，詠牽牛之獨處。揚輕袿之猗靡兮，翳修袖以延佇。

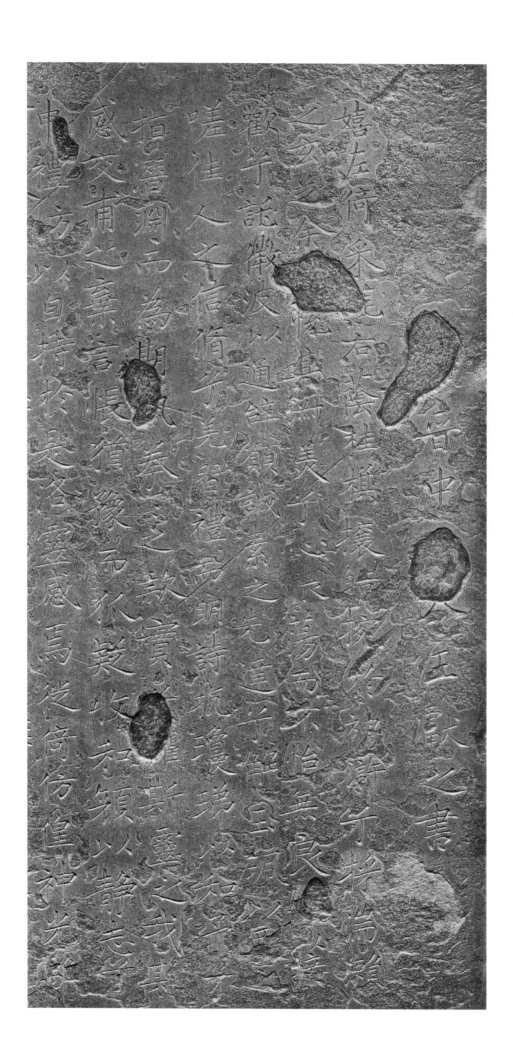

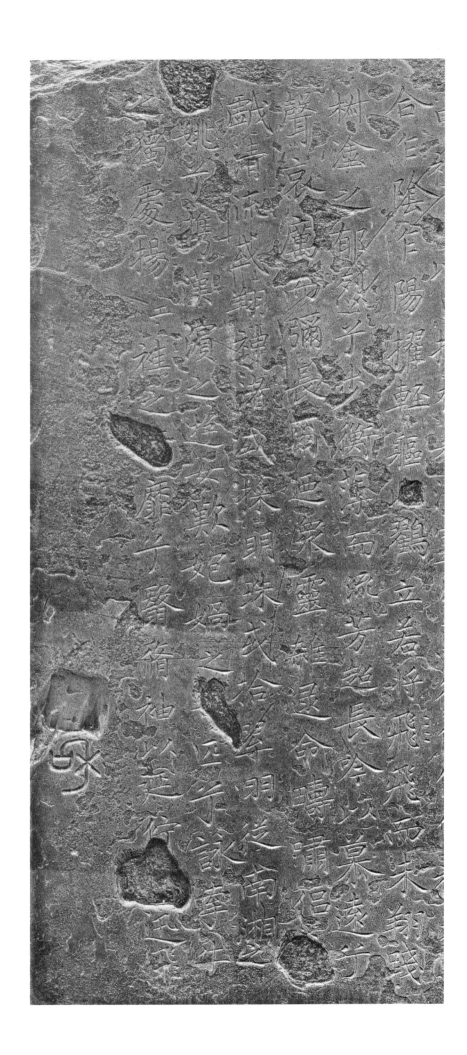

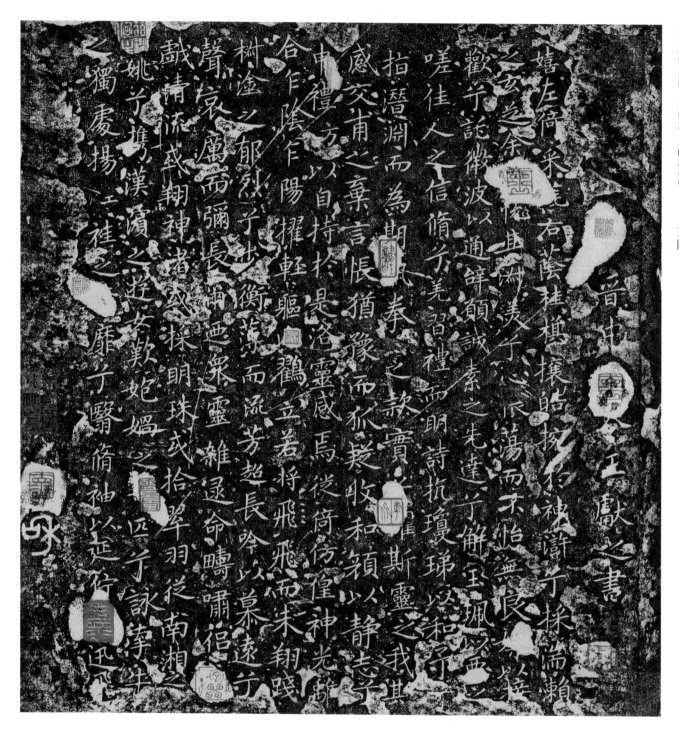